RÉFLEXIONS
SUR
LES PAYSAGES
Exposés au SALON de 1817.

Par M. A. D.

Sunt lacrymæ rerum, et mentem mortalia tangunt.

TROISIÈME REVUE.

Prix : 30 c.

A PARIS,

Chez { DELAUNAY, Libraire, Palais-Royal, Galeries de bois, N.° 243.
L'AUTEUR, rue Poupée, N.° 11.

Et chez les Marchands de Nouveautés.

JUILLET 1817.

De l'Imp. de P. N. Rougeron, Imprim. de S. A. S. Mad. la Duchesse Douairière d'Orléans, rue de l'Hirondelle, N.° 22.

RÉFLEXIONS

SUR

LES PAYSAGES

Exposés au SALON de 1817.

La perspective aérienne offre trois tons caractéristiques, un ton local, un ton assombri, un ton azuré : ces trois tons, qui reçoivent du ton lumineux leur éclat et leur harmonie, colorent les trois plans dont se compose la perspective linéaire.

Ces trois plans et ces trois tons se dégradent et se lient insensiblement sans se confondre, de manière que le spectateur qui regarde un site d'une certaine étendue, trouve autour de lui les couleurs locales, qui s'assombrissent à quelque distance et se changent dans les lointains en un azur qui se confond avec le ciel.

Ces couleurs assombries ont un maximum d'assombrissement, et à partir de ce point central, les objets perdent insensiblement

leur obscurité pour reprendre leur couleur locale ou une couleur azurée, selon qu'ils s'approchent ou du spectateur ou de la ligne qui confine l'horizon.

On retrouve dans les paysages des grands maîtres ces trois plans bien caractérisés : la nature en leur prodiguant ses trésors leur avoit aussi dévoilé ses secrets. Les peintres qui n'ont fait que des études superficielles ont confondu la vigueur des objets avec leur assombrissement, et par la plus funeste des erreurs, en supprimant cet assombrissement, ont dénaturé le caractère du premier plan : leurs paysages forment un assemblage incohérent de plusieurs lointains, et d'une masse sombre qu'on appelle *botte*, ressource, dont la seule dénomination annonce le ridicule et la fausseté.

Il étoit réservé à un paysagiste qui a étudié et la nature et les grands maîtres, de s'élever avec l'audace qu'inspire le génie et la force que donne le talent contre ce mensonge absurde qui déshonoroit l'école; il a osé renverser une erreur accréditée jusque dans l'académie, s'est placé lui-même parmi ces

académiciens, et les a forcés par ses chefs-d'œuvre de reconnoître la justesse de ses observations.

Alors on a vu des paysages présenter une imitation exacte de la dégradation aérienne ; à la place des bottes, un plan vigoureusement touché, enrichi de l'éclat des lumières, du prestige des couleurs, et suivi d'un assombrissement vaporeux, servant de repos à l'œil et de lien harmonique entre le plan du spectateur et les lointains.

M. Letellier.

En examinant le paysage de M. Letellier, on est tenté de croire qu'il a violé les lois de la perspective dont nous venons de donner un léger aperçu (1), puisque son tableau n'offre aucun point central d'assombrissement ; mais il n'est pas probable qu'un artiste qui montre autant de talens que M. Letellier ait méconnu la marche de la nature ; il est possible que son second plan soit placé plus

(1) Je me propose de publier un Essai de Perspective aérienne, et de donner plus de développemens à ces idées primitives.

bas que le premier et le troisième, et qu'il échappe ainsi à l'œil du spectateur. Toutefois les jeunes élèves feront bien de ne pas suivre son exemple, en s'ôtant la ressource du plan assombri, ils se privent d'une des premières bases de l'harmonie et d'un des moyens les plus féconds de poésie et de sensations.

M. Berlot.

M. Berlot a exposé plusieurs productions dans une seule bordure : on croit d'abord que ce ne sont que de foibles esquisses ; mais en les regardant de près, on y trouve une touche spirituelle et vigoureuse, un coloris chaud et vrai, une entente de toutes les perspectives. Quelques artistes ont pris un parti contraire, celui d'exposer plusieurs bordures avec un seul tableau, ne se doutant pas du tort qu'ils faisoient à ceux de leurs confrères dont le Jury a refusé les ouvrages ; car ceux qui les ont comparés avec quelques-uns de ceux qui ont été admis, sont forcés de croire, pour l'honneur des jurés, qu'on les a refusés parce qu'il n'y avoit plus de place : ce n'est pas le talent qui a manqué, mais le local.

M. Michallon.

Parmi les jeunes paysagistes qui promettent de concourir un jour à la gloire de l'école, il ne faut pas omettre M. Michallon : son tableau qui représente un Soleil levant offre une composition agréable, une touche hardie et légère, une manière large. Je regrette que ce soleil levant soit froid, qu'il n'annonce pas un beau jour, qu'il n'ait pas été précédé par une belle aurore : je ne retrouve ni cette vapeur qui enveloppe tous les objets, ni cette tendre rosée qui les humecte, ni cette douce chaleur qui les vivifie.

N'oublie pas, jeune artiste, que le coloris et le clair-obscur sont au paysage ce que l'expression est à l'histoire : il est aisé de placer sur une toile des arbres, des rochers, des rivières, des cascades, des fabriques ; mais de tous ces objets, en faire un objet unique, un site enchanteur, trouver de beaux contrastes, des effets harmonieux, voilà ce qui est difficile, *hoc opus, hic labor est.*

Tâche donc d'électriser ton imagination et de l'élever à la hauteur de la poésie, qu'elle

seule guide tes pinceaux, qu'elle place sur ta palette les tons harmoniques de la nature et ses brillantes couleurs, qu'elle te transporte dans ces contrées que visitoient le Poussin, le Claude Lorrain ; qu'elle t'inspire ces compositions, ces pensées, qui placent le paysagiste parmi les peintres d'histoire.

M. Barrigue de Fontainieu.

M. Barrigue représente le spectacle de la nature dans toute la richesse et le luxe de la végétation; on désire parcourir les sites dont il nous retrace l'image, on voudroit retrouver sous son pinceau ceux dont la mémoire nous est chère : s'il peignoit d'une manière plus large, ses paysages, sans perdre du côté de la richesse, gagneroient sous le rapport de l'intérêt et de la poésie.

M. Gadbois.

Si la faveur admet quelque ouvrage indigne de l'exposition, il n'est pas censé faire partie du Salon, et les critiques le laissent dans l'oubli : de même, si une injuste partialité ou des connoissances bornées ont refusé quel-

ques productions dignes d'éloges, elles font, malgré le refus du jury, partie de l'exposition, car le Salon ne se borne pas à l'enceinte du Musée, et les jurés n'en sont pas seuls les concierges ou les portiers. Le Salon est par-tout où sont des tableaux qui offrent au connoisseur quelque mérite à apprécier.

Parmi les ouvrages qui ont subi l'injustice du jury, les paysages de M. Gadbois se distinguent avec éclat et justifient le parti qu'il a pris de les exposer chez lui : c'est un de nos premiers paysagistes, son coloris a de la vigueur, de la vérité; ses compositions sont savantes, ses effets piquans et harmonieux; s'il ne jouissoit pas dès long-temps d'une brillante réputation, son Soleil Couchant, son Hermitage, son Inondation suffiroient pour la lui assurer et le placer parmi les artistes qui sont peintres et poètes.

Jurés, il est étonnant que vous ayez admis un tableau de M. Dutac qui est noir, et que vous ayez refusé deux tableaux de M. Gadbois, et plusieurs autres sur lesquels on ne conçoit pas que vous puissiez alléguer d'autres motifs de refus, si ce n'est de donner un peu dans le noir.

Il est étonnant que le directeur du Musée, en vous présentant les tableaux du comte de Forbin, n'ait pas plaidé l'admission de ceux du baron d'Yvry; car il existe entre les tableaux de ces deux amateurs plus d'un point de rapprochement; rapprochement qui, sans nuire à ceux du comte de Forbin, reflète beaucoup d'éclat sur ceux du baron d'Yvry.

Les tableaux du comte de Forbin sont des conceptions du génie, des compositions poétiques, qui présentent au critique observateur, plutôt de savantes et brillantes esquisses que des tableaux sévèrement terminés et dessinés avec une rigoureuse correction.

Les tableaux du baron d'Yvry font naître le même jugement; vous avez donc, en les refusant, montré ou de la partialité ou de la maladresse.

Jurés, vous avez été injustes, d'abord en refusant de bons ouvrages faits par des artistes d'un grand mérite, qui concourent depuis un grand nombre d'années à l'ornement et à la gloire du Salon; ensuite en admettant des ouvrages d'une extrême foiblesse et d'une grande médiocrité : ne cherchez point

à vous excuser, vous le tenteriez vainement : il ne s'agit point ici d'une opinion, mais d'un fait ; ceux qui vous accusent ont vu les productions admises et les productions refusées : soyez plutôt sincères, et avouez ingénûment que vous aviez dit dans votre petit comité académique : « Nul n'aura de talent que nous
» et les nôtres, nulle manière ne sera bonne
» que celle que nous avons choisie ; et puis-
» que nous sommes jurés et juges, et que
» nous n'avons aucune loi à appliquer, ju-
» geons à notre aise, et jugeons selon notre
» bon plaisir ».

M. Bergeret.

La critique est un honneur que n'obtiennent pas tous les tableaux admis à celui de l'exposition : l'intérêt des beaux arts et la gloire des artistes exigent qu'elle s'arme de sévérité envers ceux qui ont le plus de talent. M. Bergeret a eu une idée très-heureuse, celle de peindre dans un paysage Homère récitant ses poésies ; s'il l'eût médité davantage, il se seroit élevé avec plus de dignité à la hauteur de son sujet. Si

M. Bergeret étoit un élève, je lui dirois qu'il convenoit de placer le père de la poésie dans un paysage historique et poétique, dans un des plus beaux sites de la Grèce, enrichi de monumens de l'architecture la plus noble et la plus majestueuse; mais c'est un artiste distingué, un peintre d'histoire, un coloriste : je me borne à regretter qu'il ait oublié de le faire.

M. Storelli.

Entre les paysages qui, à raison de leur petite dimension, échappent à l'œil du critique, celui de M. Storelli se fait remarquer avantageusement, la touche en est savante, le coloris historique et harmonieux : je l'invite à peindre de grands tableaux, une grande toile convient à un grand talent et le fait ressortir avec éclat.

M. Roehn.

M. Roehn a un coloris délicat, frais et suave, une touche fine et légère, des tons argentins, il promet un digne rival de Karel Dujardin.

M. Vallin.

M. Vallin, qui cultive tous les genres de peinture, a un coloris gracieux, une touche facile, une composition aimable; les sujets qu'il traite décèlent une imagination romantique, qui n'est point étrangère aux beautés de la poésie : je vois avec plaisir parmi ses productions une églogue de Virgile; j'aurois désiré qu'il se fût inspiré davantage du poète latin, le style de Virgile diffère de celui de Fontenelle ou de Dorat. Je croyois retrouver sur sa toile ces vers de Palémon :

. *In molli consedimus herbâ,*
Et nunc omnis ager, nunc omnis parturit arbos,
Nunc frondent sylvæ, nunc formosissimus annus.

M. Swebac.

M. Swebac peint des convois militaires, des merveilleuses en calèche, des incroyables à cheval; si ces sujets paroissent peu susceptibles de poésie, le rare talent de M. Swebac sait y suppléer par une touche fine, spirituelle, un dessin agréable, un coloris

gracieux ; ses paysages ont de la fraîcheur, de l'harmonie et sont bien composés.

M. Demarne.

C'est dommage qu'un artiste, que la nature a doué de tant de talens, ne songe jamais à agrandir la sphère de son génie, qu'il n'ait jamais dit dans un moment d'enthousiasme ou d'inspiration, *Musæ, paulò majora canamus*. Les paysages de M. Demarne sont aimables, charmans, enchanteurs; mais on retrouve dans tous le même pinceau avec le même coloris, la même touche avec le même style, le même site avec les mêmes beautés, la même scène avec les mêmes agrémens. Un courtisan disoit à Louis XV: *Sire, toujours des perdrix*. M. Demarne paroît satisfait du titre de peintre très-habile, il ne songe peut-être pas à mériter celui de poète.

M. Omegang.

M. Omegang se distingue par la beauté et l'éclat de son coloris, il a ravi à Homère ses nuages d'or.

M. Bourgeois.

M. Bourgeois brille au premier rang parmi les dessinateurs de paysages ; son pinceau est large, facile, moelleux, léger ; il sait repandre dans ses ouvrages un charme particulier ; les vues qu'il s'est imposées le forcent à une exactitude minutieuse, à une foule de détails et de pauvretés qui excluent l'idéal, le grandiose, les beaux effets, les momens poétiques que la nature offre à l'artiste, mais qu'elle refuse à l'esclave qui, au lieu de s'élancer dans le domaine de l'imagination, se traîne servilement sur une nature pauvre, ingrate, abâtardie par les travaux du riche mécontent. M. Bourgeois est déplacé lorsqu'il copie un jardin, car il est un de nos premiers peintres de paysage ; sa place est dans le grand Salon, avec les Valenciennes, les Bidault, les Bertin.

M. Thienon.

M. Thienon dessine aussi le lavis avec un succès éclatant, ses aquarelles pleines de charmes et d'intérêt laissent désirer un coloris plus sévère et plus vrai.

M. et M.lle Melling.

Leurs tableaux sont pleins de graces, de vérité et d'harmonie, mais il ne faut pas les regarder de trop près, ils offrent alors une manière pointillée qui peut convenir à un objet particulier, mais non au spectacle immense de la nature.

MM. Guiot, Boichard, Hue fils, Diebold, Duclaux, Leroy, Joly, M.lles Jenny Legrand, Robineau, Lebrun, Vergnaux, Sonmy, Seyfers, Remond, et beaucoup d'autres, ont exposé des paysages qui font l'ornement du Salon, et assurent la gloire de l'école, ils mériteroient tous l'honneur d'une critique et d'un article à part; je regrette que la prochaine clôture de l'exposition ne me permette pas un examen plus approfondi de leurs charmans ouvrages.

FIN DE LA TROISIÈME ET DERNIÈRE REVUE.

www.ingramcontent.com/pod-product-compliance
Lightning Source LLC
Chambersburg PA
CBHW030133230526
45469CB00005B/1933